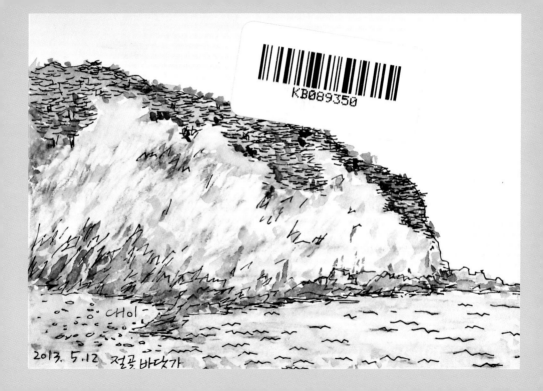

CHOI

2013. 5.12 절곡 바닷가

물끓바다 29×21cm *Watercolor on paper* 2012

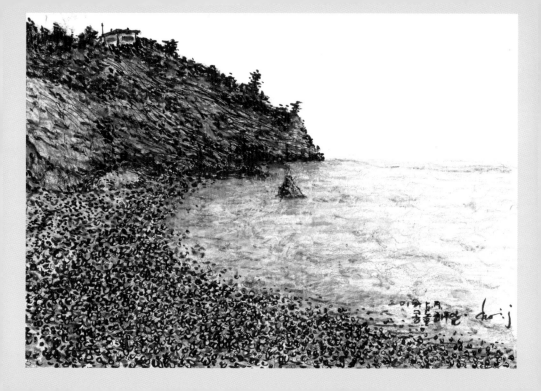

BAENGNYEONGDO
백령도 그림산책

콩돌해안1 29×21cm Color pencil on paper 2012

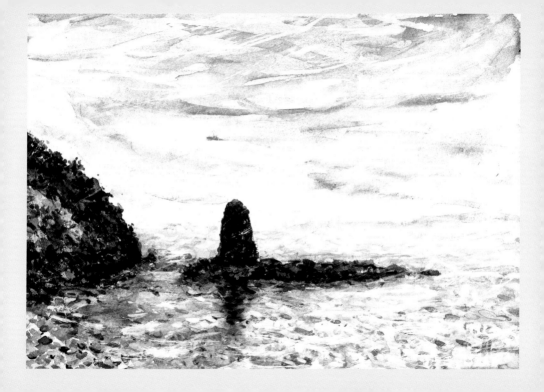

콩돌해안2 29×21cm *Watercolor on paper* 2012

최정숙 © *Choi, Jungsook*

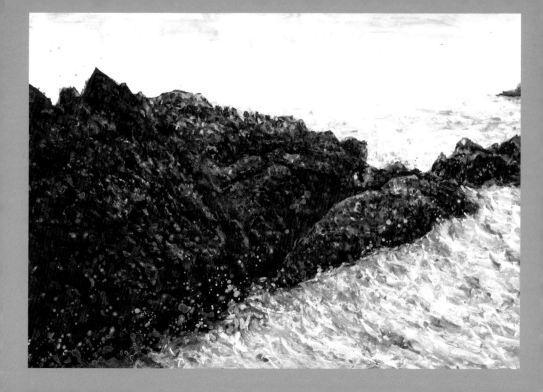

백령바다2 54×39cm Watercolor on paper 2015

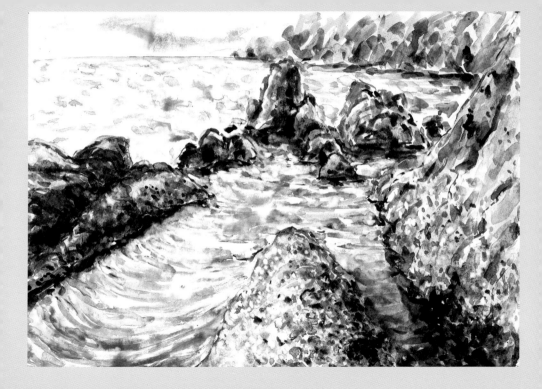

최정숙 © Choi, Jungsook

백령바다3 54×39cm Watercolor on paper 2015

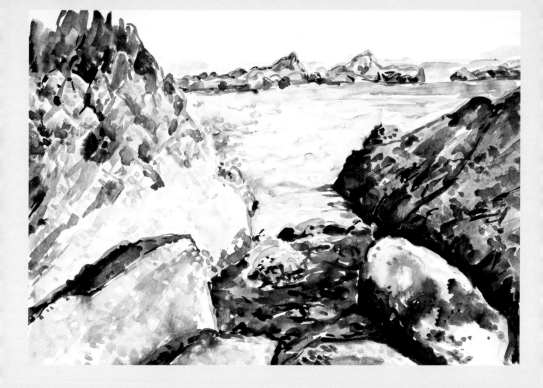

백령바다4 54×39cm Watercolor on paper 2015

최정숙 © Choi, Jungsook

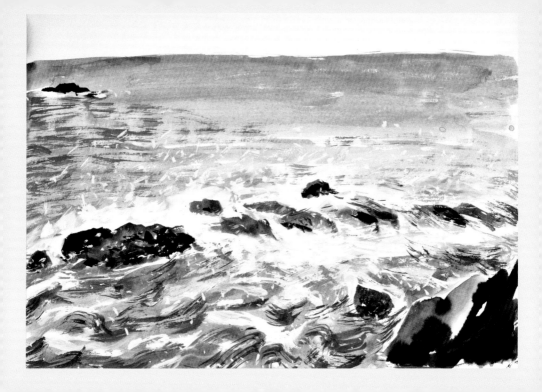

백령바다5 54×39cm Watercolor on paper 2015

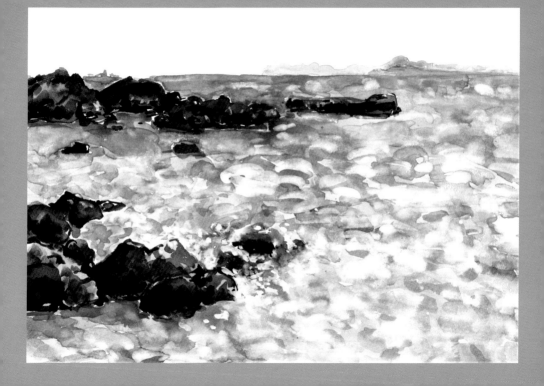

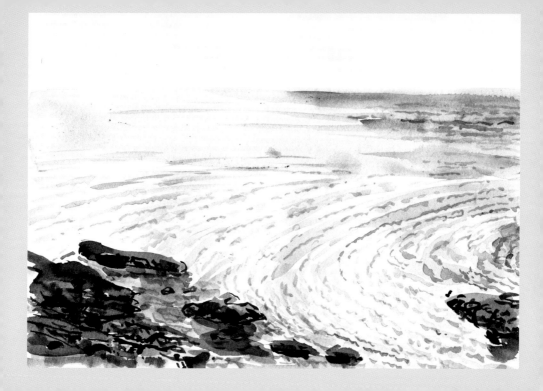

백령바다7 29×21cm Watercolor on paper 2015

최정숙 © Choi, Jungsook

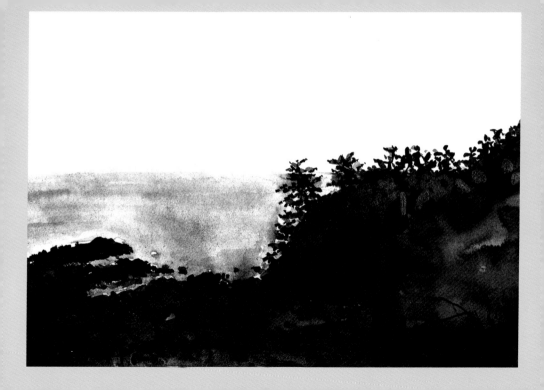

백령바다8 *29×21cm Watercolor on paper 2015*

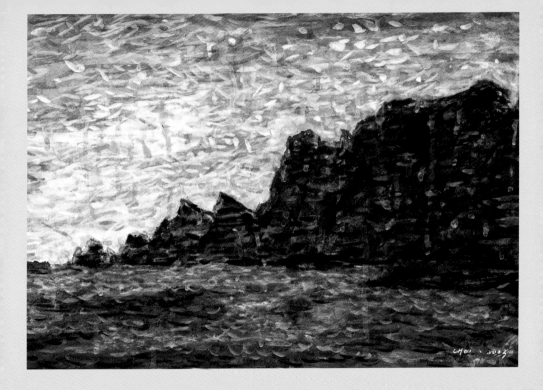

최정숙 © Choi, Jungsook

무무진1 47×21cm *Watercolor on paper* 2015

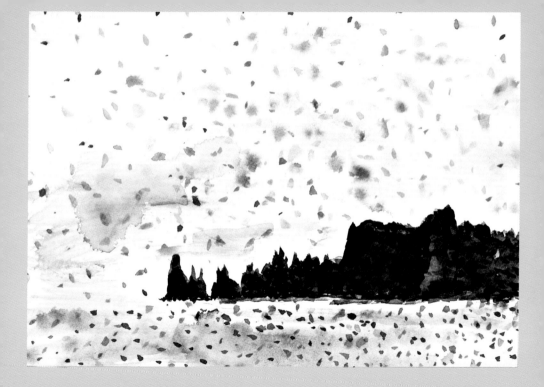

무무진2 29×21cm *Watercolor on paper 2017*

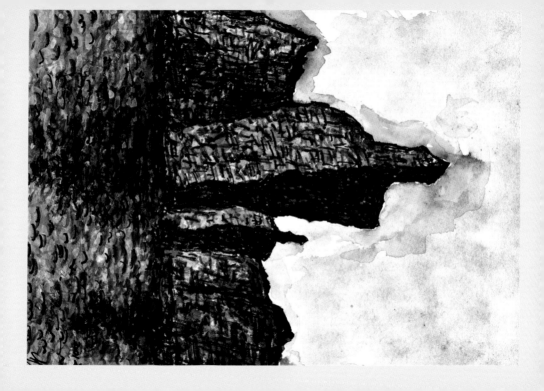

두무진3 29×21cm *watercolor on paper 2013*

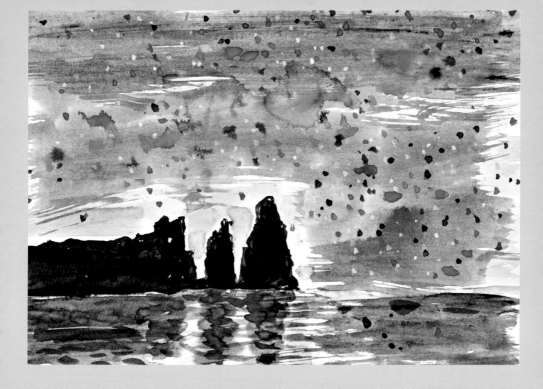

별 내리는 두무진 29×21cm Watercolor on paper 2017

최정숙 © Choi, Jungsook

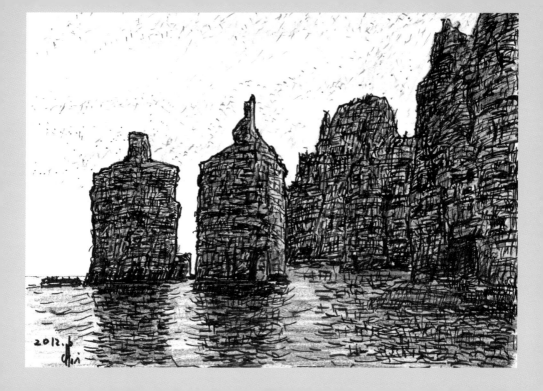

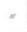

뽑 내리든 두무진2 29×21cm *Black ink on paper* 2012

최정숙 © *Choi, Jungsook*

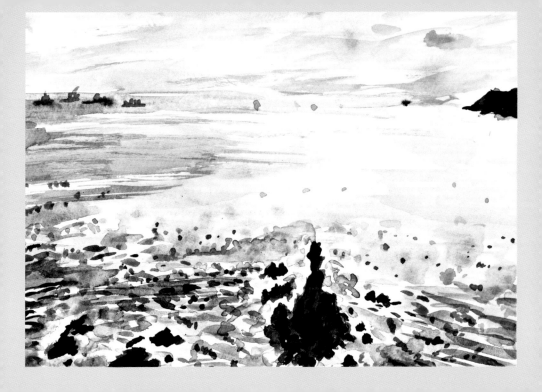

용틀임바위1　29×21cm　Watercolor on paper　2017

최정숙 © Choi, Jungsook

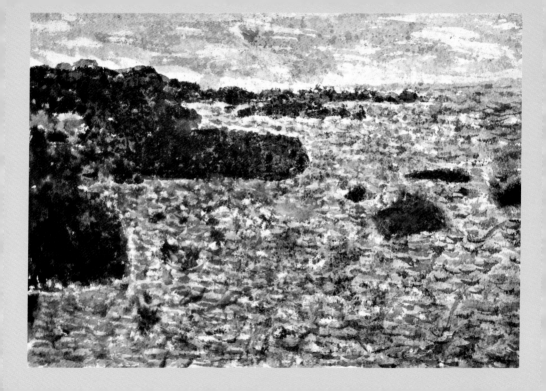

BAENGNYEONGDO
백령도 그림산책

백령 점골바다 94.6×63cm *Watercolor on Korean paper* 2017

최 정 숙 © *Choi, Jungsook*

최정숙 © Choi, Jungsook

무무진4 29×21cm Black ink on paper 2017

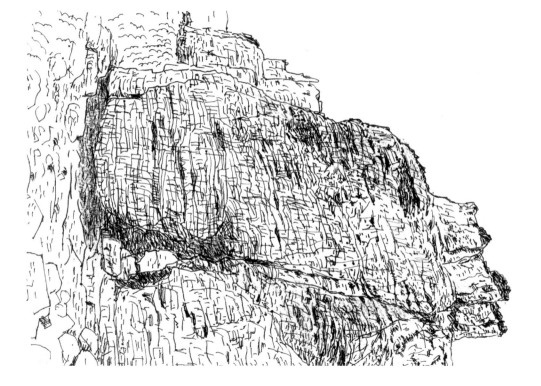

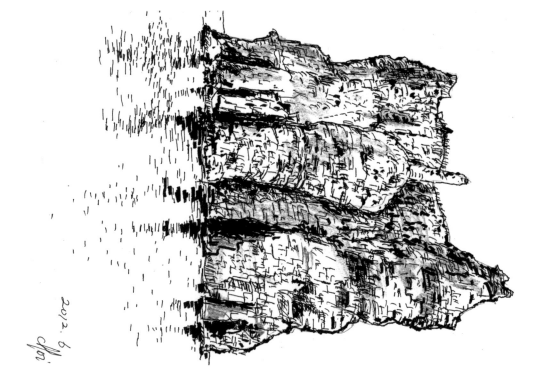

2012. 6
如

두무진6 *29×21cm Black ink on paper 2012*

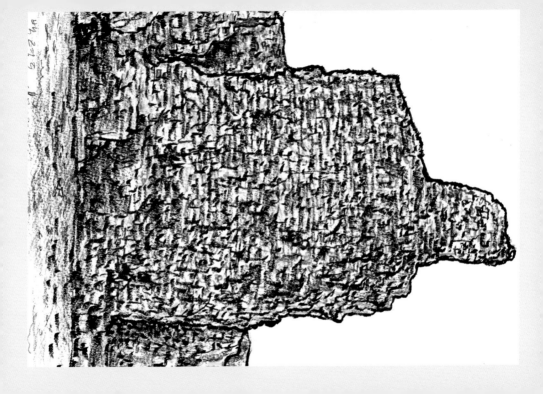

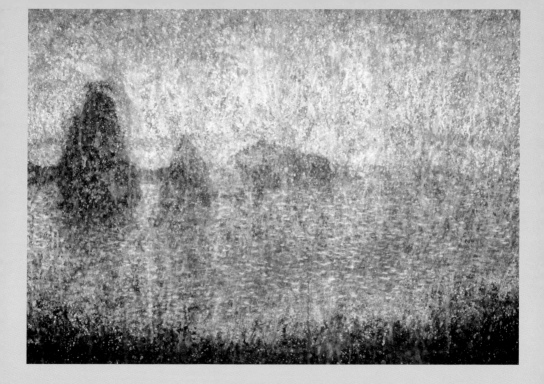

백령 서곶에서1 94.6×63cm watercolor on Korea paper 2017

최정숙 © Choi, Jungsook

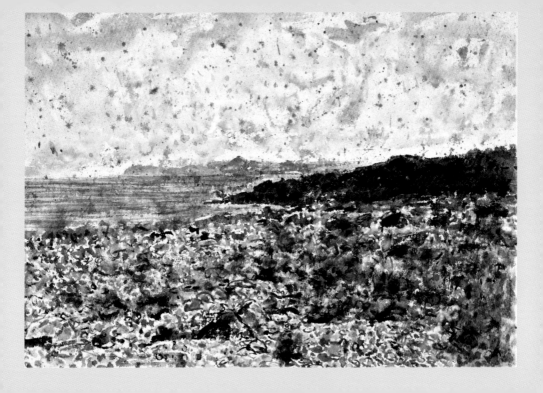

최정숙 © Choi, Jungsook 백령, 절굿바다2 94.6×63cm Watercolor on Korean paper 2017

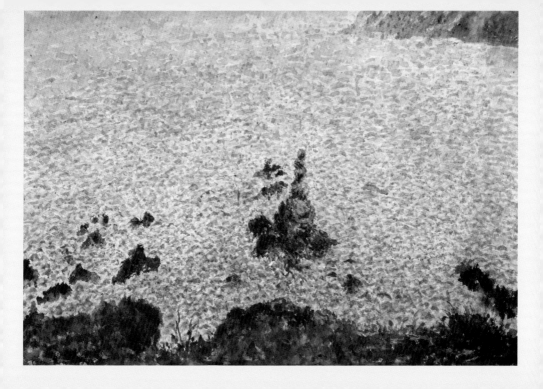

백령-용틀임바위 94.6×63cm *Watercolor on Korean paper* 2017

최정숙 © *Choi, Jungsook*

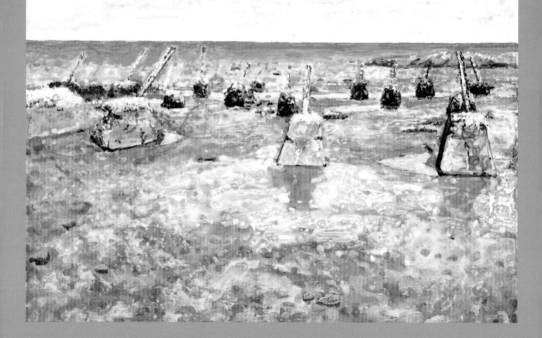

하늬바다, 용치 | 45.5×33.5cm Acrylic on canvas 2015

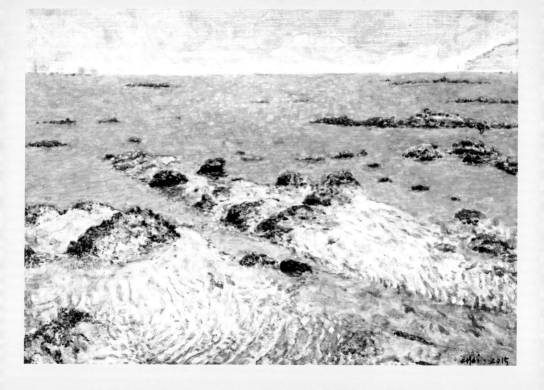

하니바다에서 41×32cm Acrylic on canvas 2015

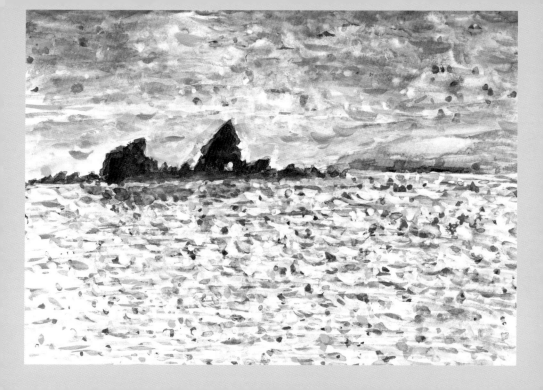

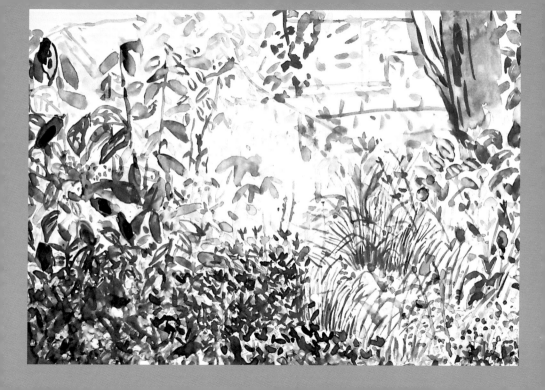

최정숙 © Choi, Jungsook

백령동고물 꽃밭 47×21cm Watercolor on paper 2014

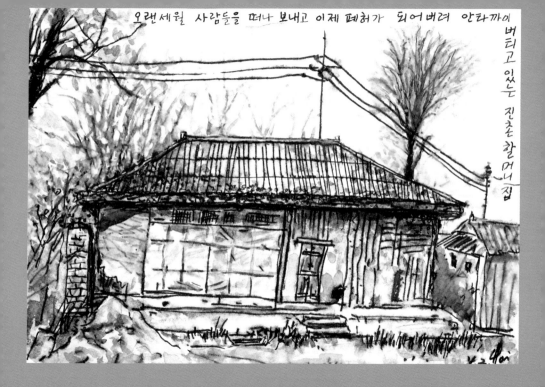

오랜세월 사람들을 떠나 보내고 이제 폐허가 되어버려 안타까이 버티고 있는 진촌 할머니 집

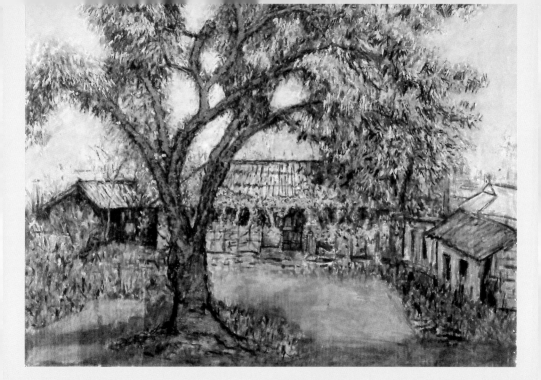

최정숙 © Choi, Jungsook 철거전 마지막 진촌집 294×365cm 팡목전 2013

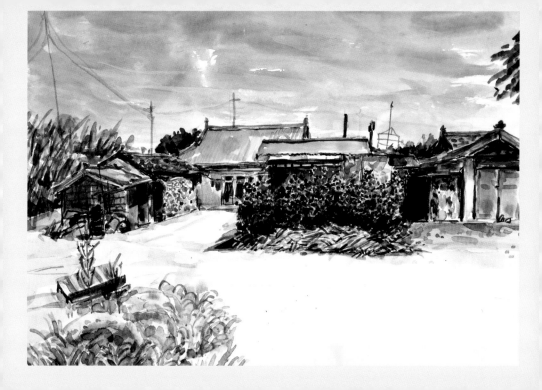

BAENGNYEONGDO
백령도 그림산책

최정숙 © Choi, Jungsook 똥고물1 *54×39cm Watercolor on paper 2015*

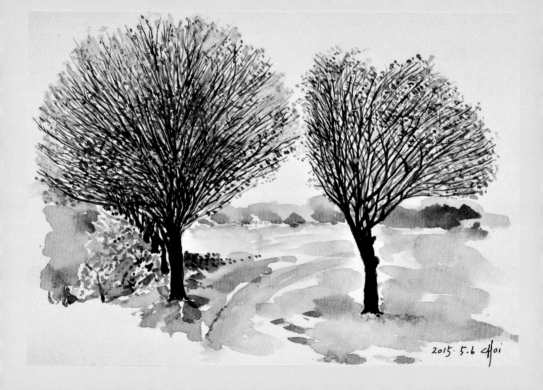

2015. 5.6 CHoi

백령성당-나무1 35×25cm Watercolor on paper 2015

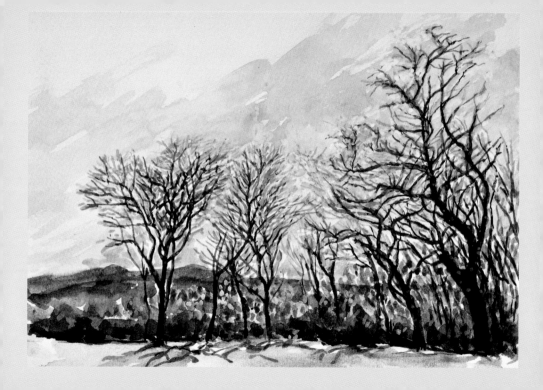

백령성당-나무2 35×25cm Watercolor on paper 2015

최정숙 © Choi, Jungsook

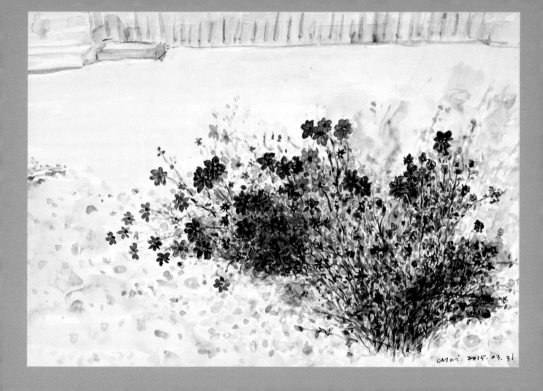

Moi. 2015. 03. 31

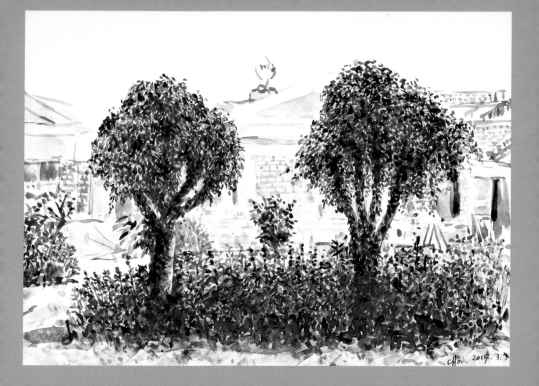

Choi. 2019. 3. 7

동고불-부부나무 35×25cm Watercolor on paper 2015

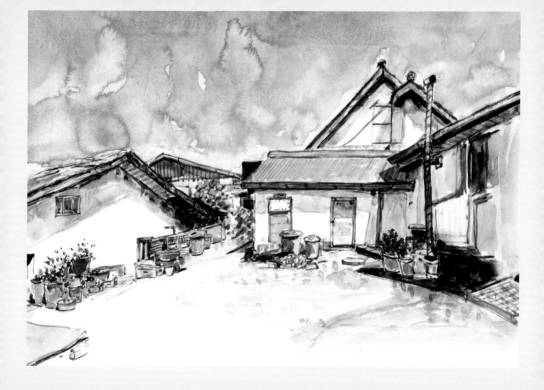

똥고물-햇빛가득 35×25cm Watercolor on paper 2015

최정숙 © Choi, Jungsook

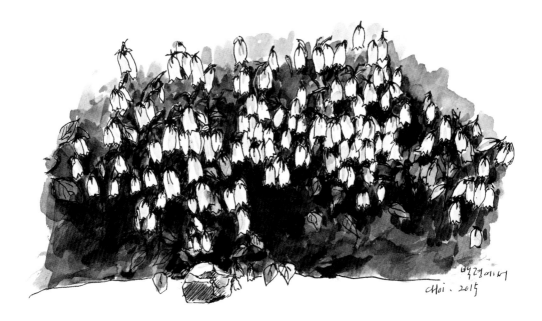

매리아씨서
Choi. 2015

최정숙 © Choi, Jungsook 동고물-초롱꽃 39×21cm *Watercolor on paper* 2015

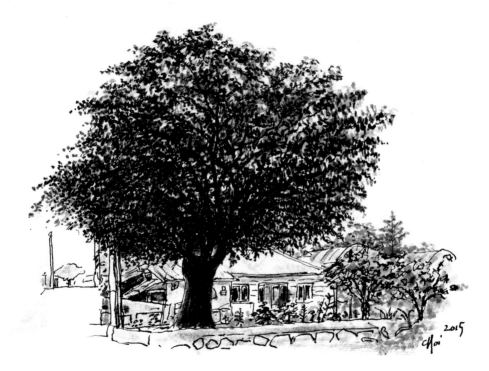

최정숙 © Choi, Jungsook

성당오르는 길—느티나무 29×21cm Watercolor on paper 2015

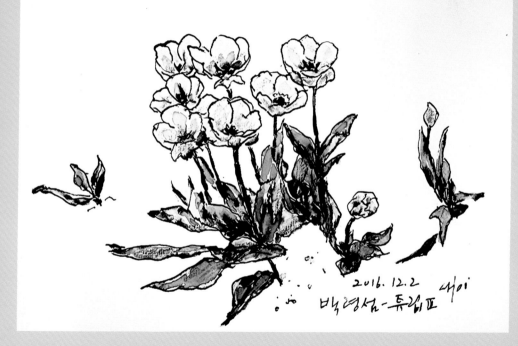

2016. 12. 2 내이
백령섬-튤립표

백령섬-튜립3 35×25cm Watercolor on paper 2016

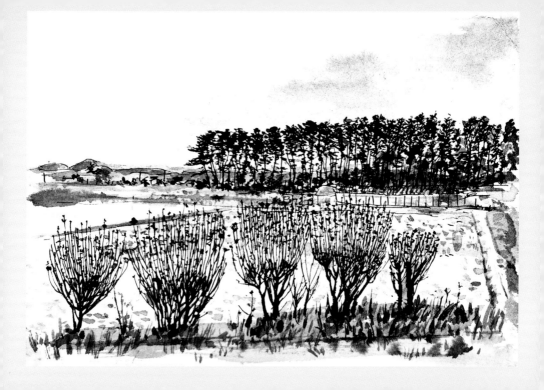

백령-사곶에서2 35×25cm Black ink on paper 2016

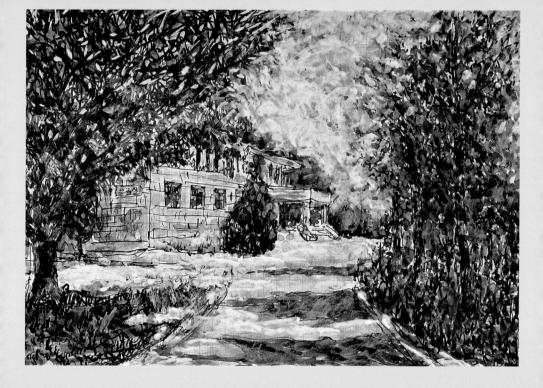

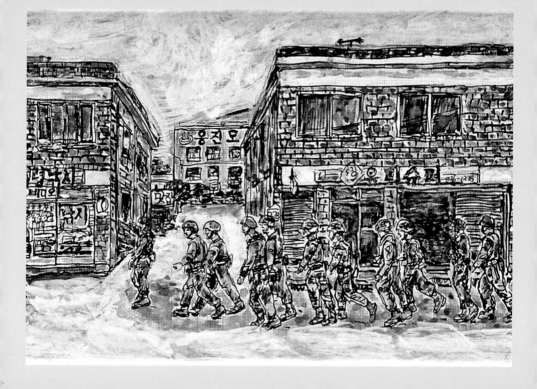

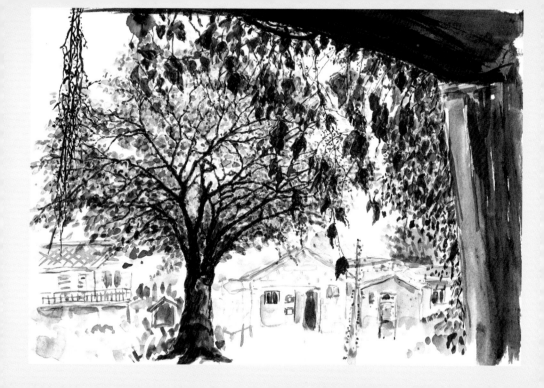

최정숙 © Choi, Jungsook 할머니집 부엌문에 서서 54×39cm *Watercolor on paper* 2015